节庆挥毫宝典

智永楷书千字文
集字吉语诗词

沈菊 编

上海书画出版社

图书在版编目(CIP)数据

智永楷书千字文集字吉语诗词/沈菊编. ——上海：上海
书画出版社，2020.4
（节庆挥毫宝典）
ISBN 978-7-5479-2284-2

Ⅰ．①智… Ⅱ．①沈… Ⅲ．①楷书－碑帖－中国－
隋代 Ⅳ．①J292.24

中国版本图书馆CIP数据核字(2020)第041758号

智永楷书千字文集字吉语诗词
节庆挥毫宝典

沈菊 编

责任编辑	张恒烟
编　　辑	冯彦芹
审　　读	曹瑞锋
封面设计	王　峥
技术编辑	包赛明

出版发行	上海世纪出版集团
	上海书画出版社
地址	上海市延安西路593号　200050
网址	www.ewen.co
	www.shshuhua.com
E-mail	shcpph@163.com
制版	上海文高文化发展有限公司
印刷	浙江海虹彩色印务有限公司
经销	各地新华书店
开本	889×1194　1/16
印张	6
版次	2020年5月第1版　2020年5月第1次印刷
书号	**ISBN 978-7-5479-2284-2**
定价	**38.00元**

若有印刷、装订质量问题，请与承印厂联系

春 节

春节，是"中国民间四大传统节日"之一，即农历新年，新年的第一天，传统上的"年节"。俗称新春、新岁、新年、新禧、年禧、大年等。春节历史悠久，起源于上古时代，蕴含着深邃的文化内涵，在传承发展中承载了丰厚的历史文化。在春节期间，全国各地均有举行各种庆贺新春活动，热闹喜庆气氛洋溢；这些活动均以除旧迎新、迎禧接福、拜神祭祖、祈求丰年等为主要内容，形式丰富多彩，带有浓郁地域特色。

百节年为首，春节是中华民族最隆重的传统佳节，它不仅集中体现了中华民族的思想信仰、理想愿望、生活娱乐和文化心理，还是祈福、饮食和娱乐活动的狂欢式展示。春节民俗经国务院批准被列入首批"国家级非物质文化遗产名录"。

一、春节祝贺语

春节祝贺语：吉祥如意

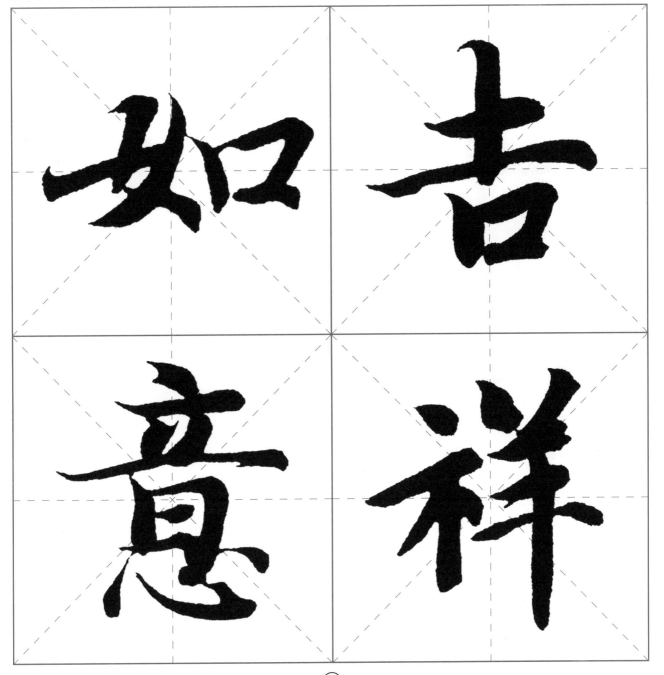

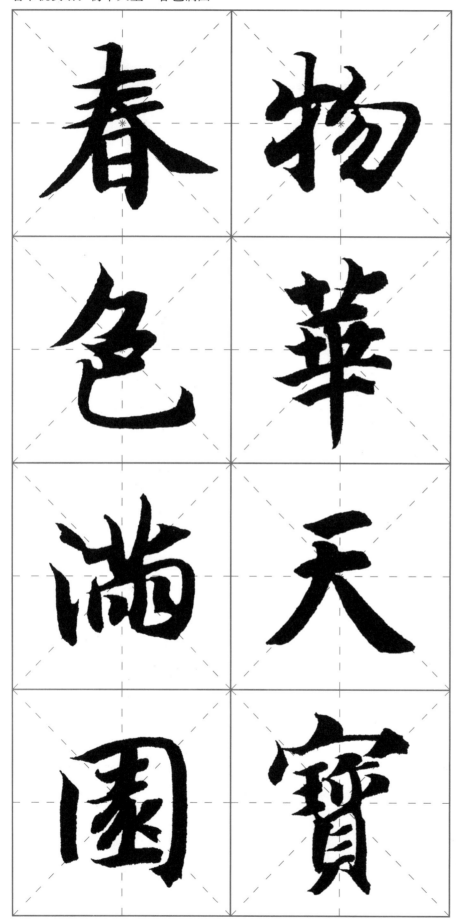

春　物

色　華

满　天

园　寶

幅式参考

万象更新

沈蓍书于隐逸斋

春

华

秋

实

万

象

更

新

春节经典对联： 大地春光好　长天晓日红

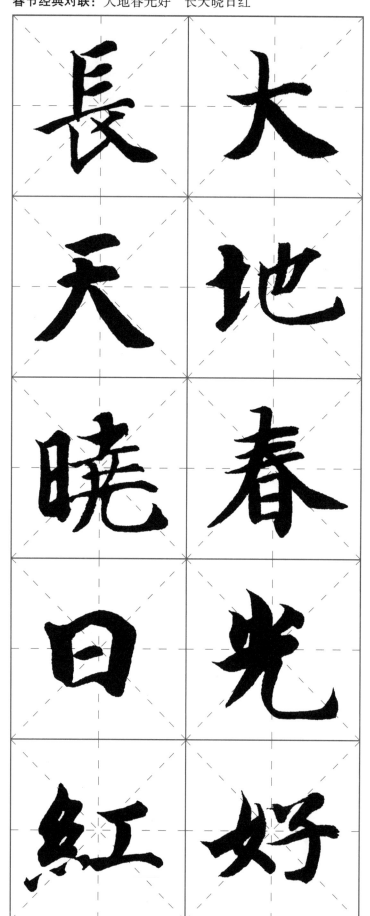

幅式参考

対联

春节经典对联： 大地春光好　长天晓日红

幅式参考

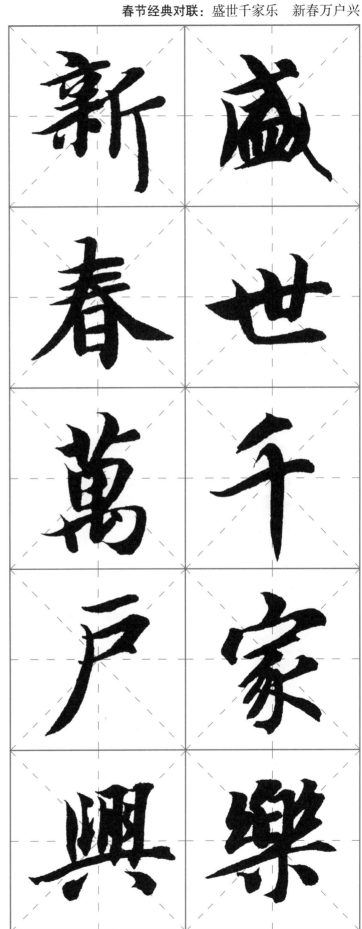

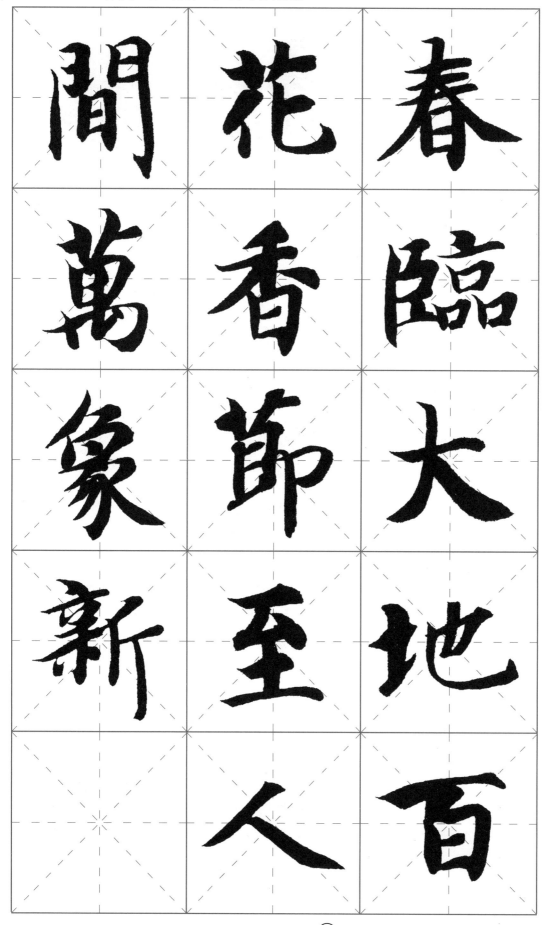

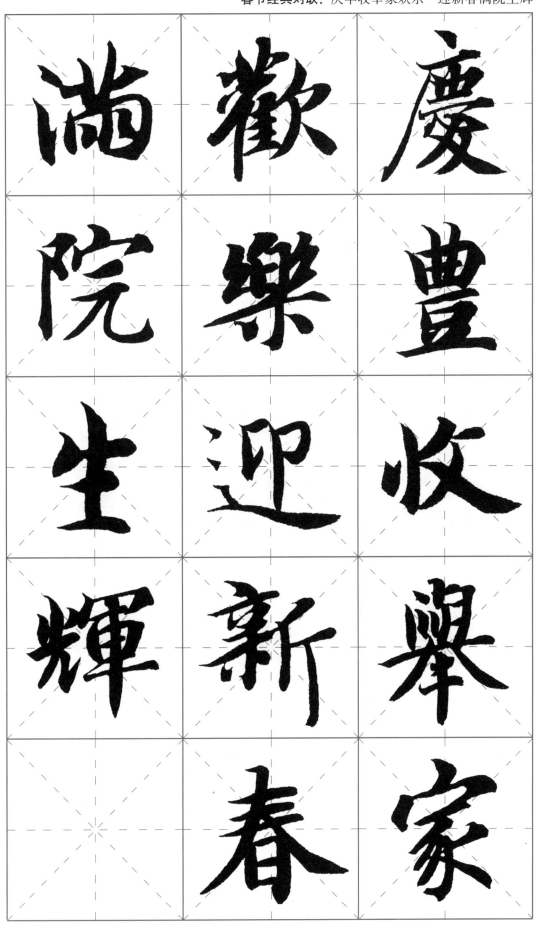

满	欢	庆
院	乐	丰
生	迎	收
辉	新	举
	春	家

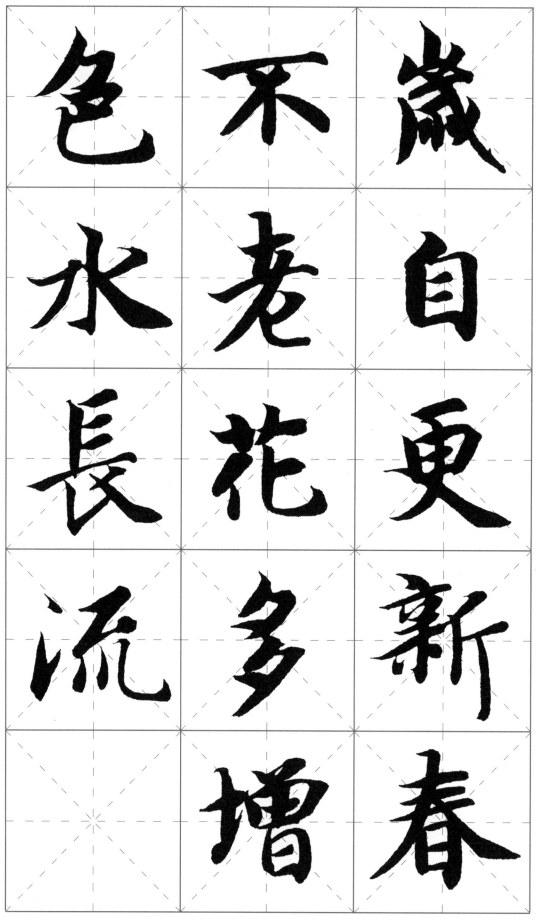

色	不	歲
水	老	自
長	花	更
流	多	新
	增	春

春节经典古诗词：唐－王涯《春游曲》

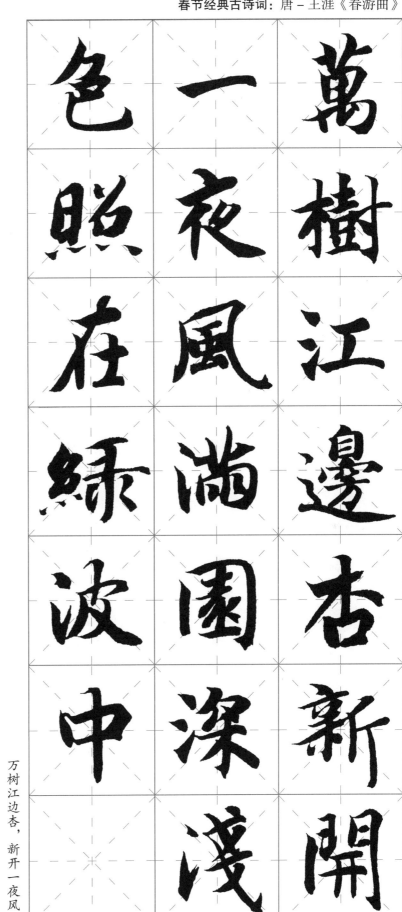

幅式参考

萬樹江邊杏新開一夜風
滿園深淺色照在綠波中

沈�書於隱逸齋

万树江边杏，新开一夜风。

满园深浅色，照在绿波中。

条幅

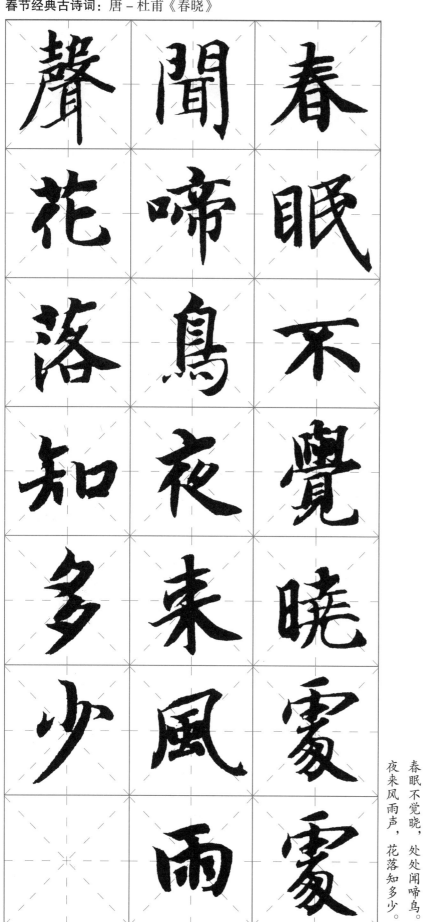

幅式参考

春眠不觉晓，处处闻啼鸟。
夜来风雨声，花落知多少。

春眠不觉晓霭霭闻啼鸟
夜来风雨声花落知多少
沈嵩书於隐然斋

条幅

愁　故　客　旅
鬢　鄉　心　館
明　今　何　寒
朝　夜　事　燈
又　思　轉　獨
　　千　凄　不
一　里　然　眠
年

旅館寒灯独不眠，客心何事转凄然。
故乡今夜思千里，愁鬓明朝又一年。

燈	半	嘉	北
前	盞	瑞	風
小	屠	天	吹
草	蘇	教	雪
寫	猶	及	四
桃	未	歲	更
符	舉	除	初

北风吹雪四更初，嘉瑞天教及岁除。

半盏屠苏犹未举，灯前小草写桃符。

好	乃	夜	徑
雨	發	潤	雲
知	生	物	俱
時	隨	細	黑
節	風	無	江
當	潛	聲	船
春	入	野	火

好雨知时节，当春乃发生。随风潜入夜，润物细无声。野径云俱黑，江船火

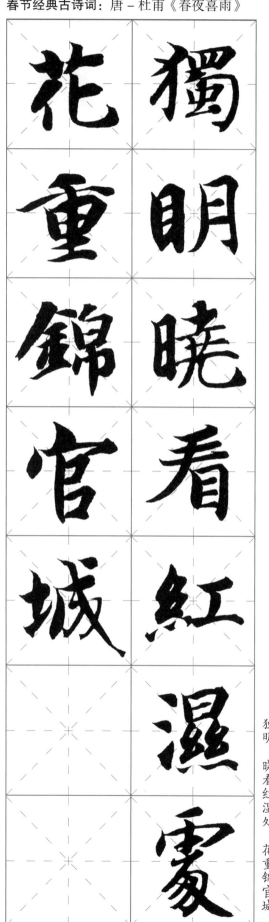

独明。晓看红湿处，花重锦官城。

春节经典古诗词：唐－杜甫《春夜喜雨》

幅式参考

好雨知时节当春乃發生随風潛入夜
潤物細無聲夜徑雲俱黑江船火獨明
曉看紅濕處花重錦官城

沈富書於隱然齋

条幅

今	說	大	馬
夕	故	為	無
為	鄉	客	休
何	看	歲	歇
夕	人	年	關
他	兒	長	山
鄉	女	我	正

今夕为何夕，他乡说故乡。看人儿女大，为客岁年长。戎马无休歇，关山正

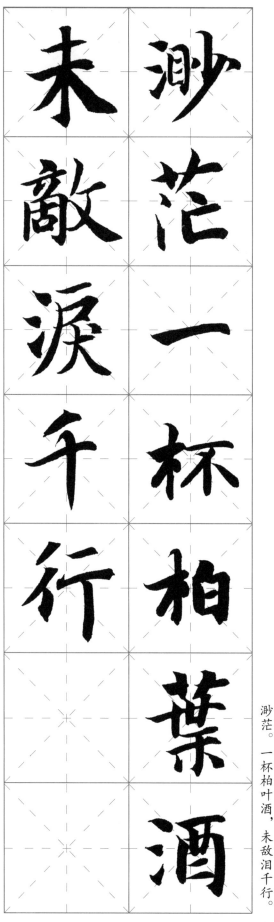

渺茫 一杯柏叶酒，未敌泪千行。

今夕為何夕他鄉說故鄉看人兒女大
為客歲年長戎馬無休歇關山正渺茫
一杯柏葉酒未敵淚千行

沈葊書於隨邀齋

条幅

端午节

端午节，是"中国民间四大传统节日"之一，为每年农历五月初五。又称端阳节、重午节、午日节、龙舟节、正阳节等等。端午节源自天象崇拜，由上古时代龙图腾祭祀演变而来。最初是我国上古先民以龙舟竞渡形式祭祀龙祖的节日，仲夏端午，是龙升天的日子，古人所谓"飞龙在天"，寓意大吉。端午节在传承发展中杂糅多种民俗为一体，习俗甚多，其中"食粽子"与"赛龙舟"是普遍习俗。端午祭龙习俗体现了古人"天人合一"的自然观，反映了源远流长、博大精深的中华文化内涵。

端午节，因战国时期的楚国诗人屈原在端午节抱石跳汨罗江自尽，后亦将端午节作为纪念屈原的节日；个别地方也有纪念伍子胥、曹娥及介子推等说法。2006 年 5 月，国务院将其列入首批"国家级非物质文化遗产名录"；自 2008 年起，被列为国家法定节假日。2009 年 9 月，联合国教科文组织正式批准将端午节列入"人类非物质文化遗产代表作名录"，端午节成为中国首个入选世界非遗的节日。

一、端午节祝贺语

端午节祝贺语： 五月端阳

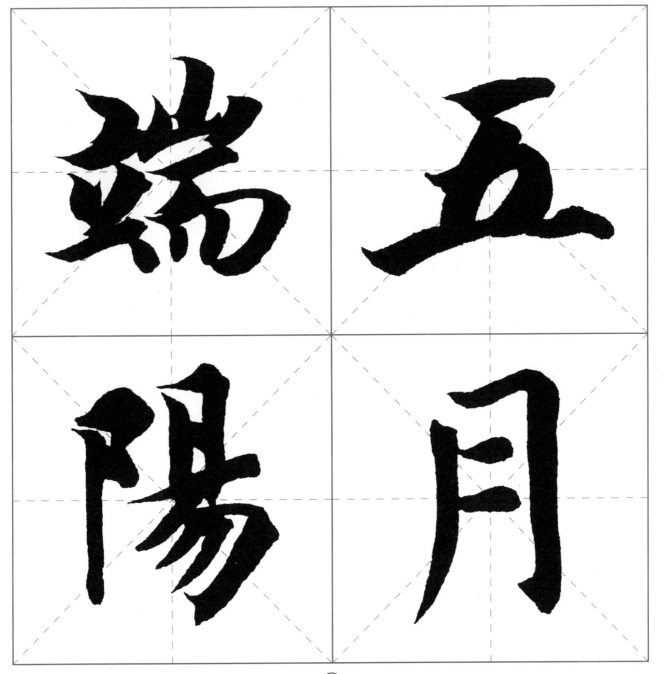

端午节祝贺语：屈志从俗　仲夏登高

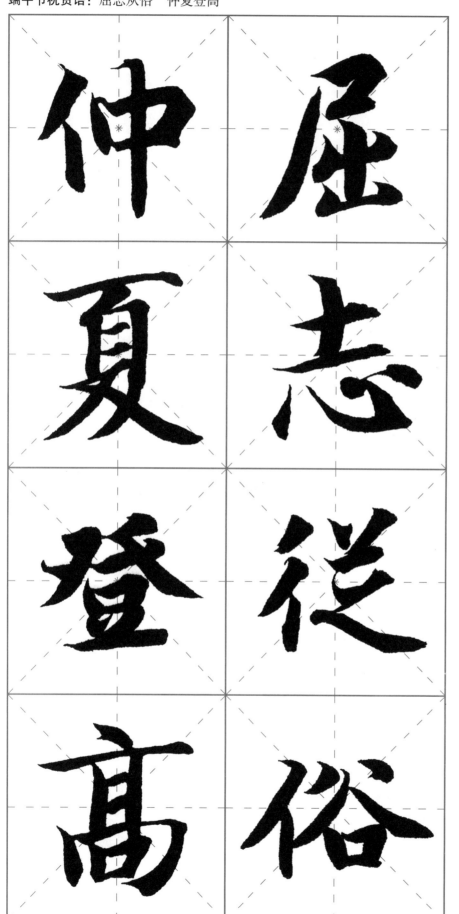

仲夏登高
沈蒨書於隱逸齋

端午节祝贺语：屈志从俗　仲夏登高

条幅

幅式参考

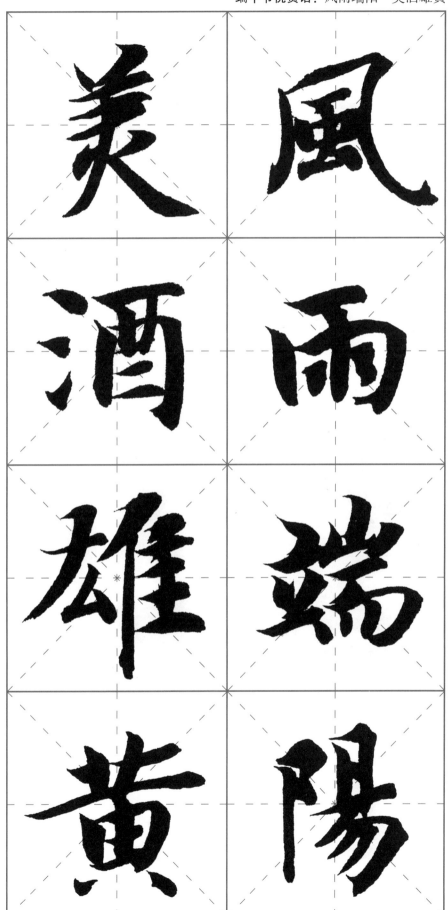

美酒雄黄
沈鬄书於隐鸢斋

风雨端阳
美酒雄黄

条幅

二、端午节经典对联

端午节经典对联：海国天中节　江城五月春

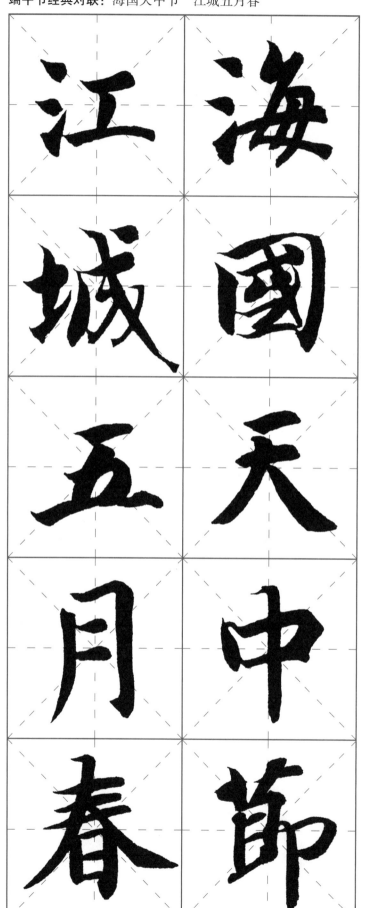

端午节经典对联：海国天中节　江城五月春

幅式参考

对联

艾
旗
招
百
福

蒲
剑
斩
千
邪

幅式参考

蒲
剑
斩
千
邪

沈菊書於隨緣齋

艾
旗
招
百
福

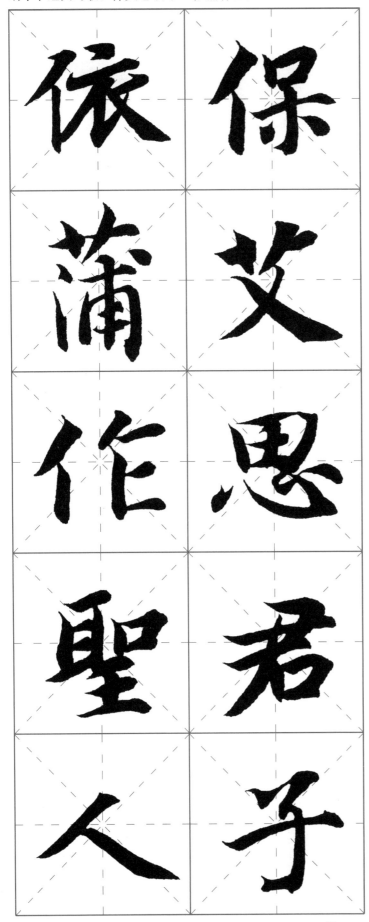

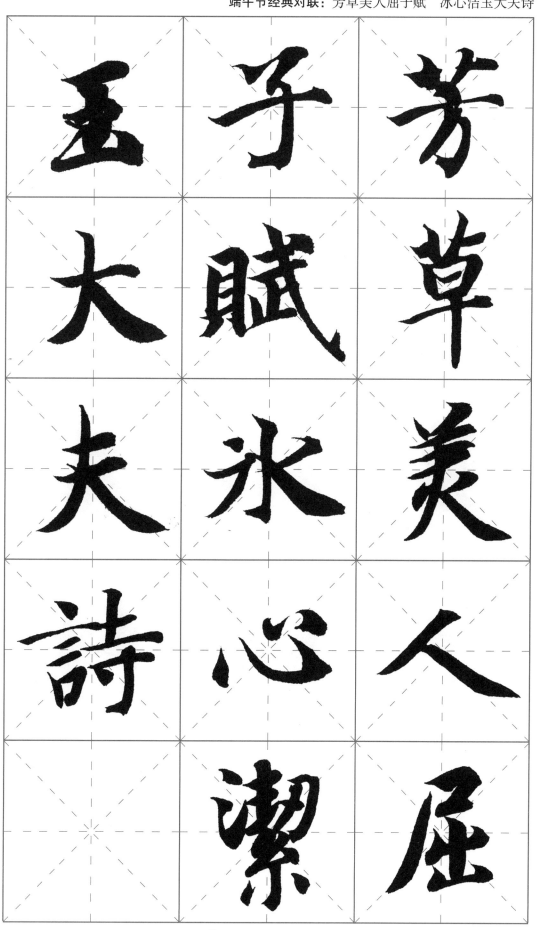

玉子芳

大赋草

夫冰美

诗心人

　洁屈

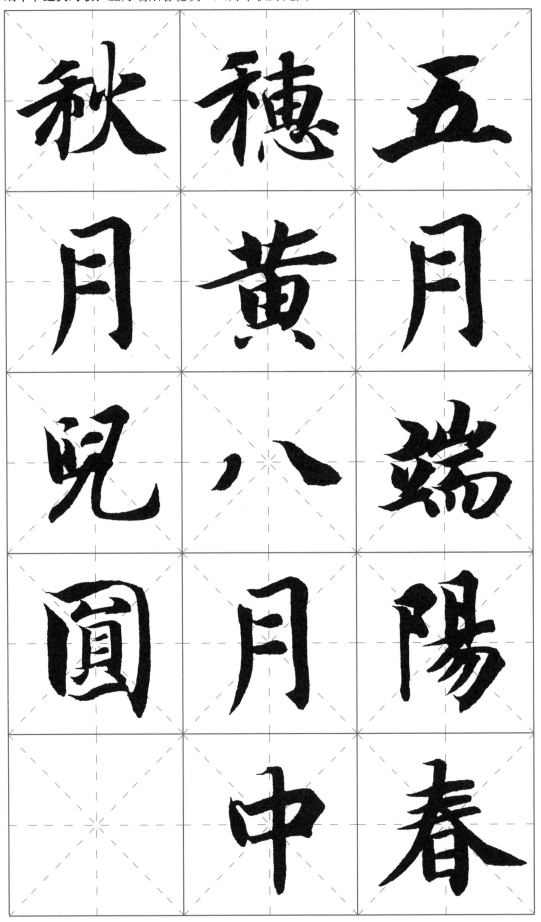

端午节经典古诗词：唐 – 文秀《端午》

節	萬	堪	不
分	古	咲	能
端	傳	楚	洗
午	聞	江	得
自	爲	空	直
誰	屈	渺	臣
言	原	渺	冤

節分端午自谁言，万古传闻为屈原。

堪笑楚江空渺渺，不能洗得直臣冤。

萱	剪	聞	君
草	裁	道	家
石	似	如	玉
榴	借	今	女
偏	天	畫	從
眼	女	不	小
明	手	成	見

君家玉女從小見，聞道如今畫不成。

剪裁似借天女手，萱草石榴偏眼明。

鶴 髮 垂 肩 尺 許 長

離 家 三 十 五 端 陽

兒 童 相 見 不 相 識

笑 問 童 童 見 說 深 驚 訝

却 問 何 方 是 故 鄉

鶴发垂肩尺许长，离家三十五端阳。
儿童见说深惊讶，却问何方是故乡。

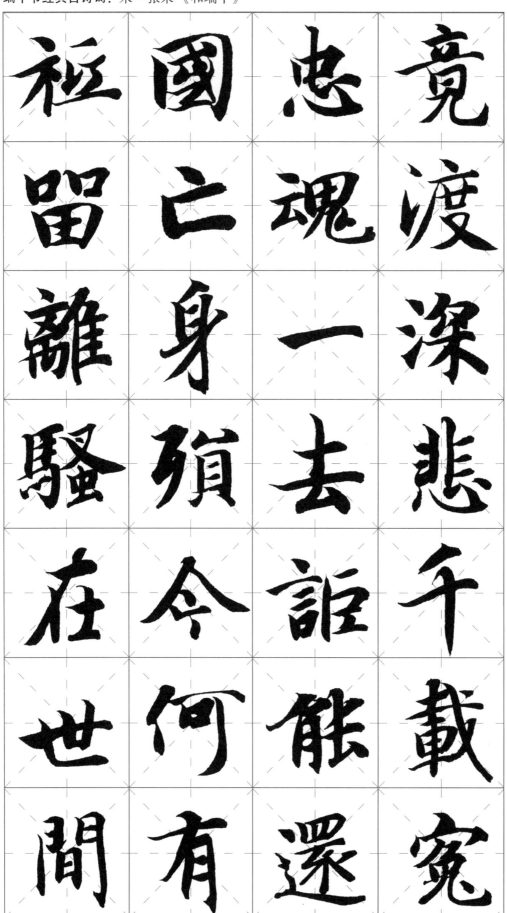

風	泪	海	無
雨	羅	榴	酒
端	無	花	淵
陽	處	發	明
生	吊	應	亦
晦	英	相	獨
冥	靈	笑	醒

风雨端阳生晦冥，汨罗无处吊英灵。
海榴花发应相笑，无酒渊明亦独醒。

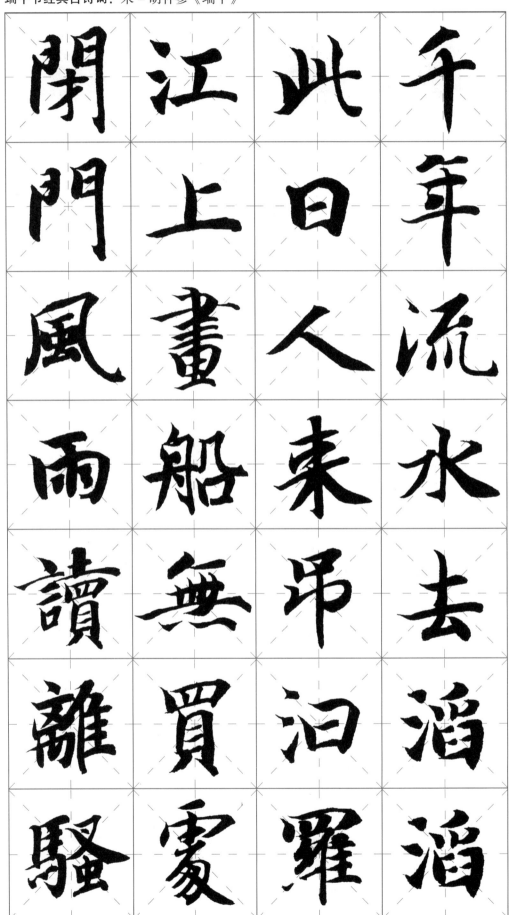

閉門風雨讀離騷

江上畫船無買處

此日人來吊汨羅

千年流水去滔滔

千年流水去滔滔，此日人来吊汨罗。

江上画船无买处，闭门风雨读离骚。

五月五日午

贈我一枝艾

故人不可見

新知萬里外

丹心照夙昔

鬢髪日已

五月五日午，贈我一枝艾。故人不可見，
新知萬里外。丹心照夙昔，鬢髪日

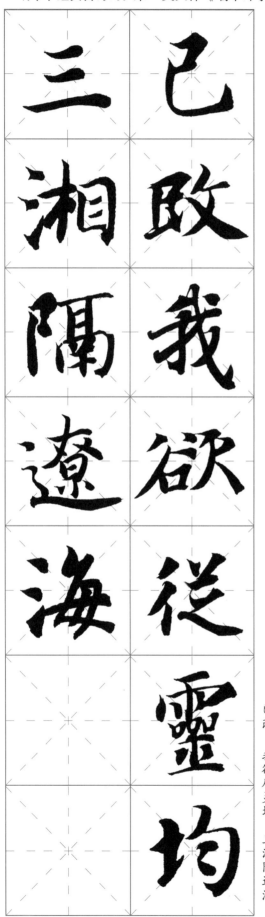

已改。我欲从灵均，三湘隔辽海。

幅式参考

五月五日午，赠我一枝艾。故人不可见，新知万里外。丹心照夙昔，鬓发日已改。我欲从灵均，三湘隔辽海

沈蜀书于陇边逸斋

条幅

儿童节

儿童节（又称"国际儿童节"，"International Children's Day"）定于每年的 6 月 1 日。为了悼念 1942 年 6 月 10 日的利迪策惨案和全世界所有在战争中死难的儿童，反对虐杀和毒害儿童，以及保障儿童权利。

1949 年 11 月，国际民主妇女联合会在莫斯科举行理事会议，中国和其他国家的代表愤怒地揭露了帝国主义分子和各国反动派残杀、毒害儿童的罪行。会议决定以每年的 6 月 1 日作为国际儿童节。它是为了保障世界各国儿童的生存权、保健权和受教育权、抚养权，为了改善儿童的生活，为了反对虐杀儿童和毒害儿童而设立的节日。目前世界上许多国家都将 6 月 1 日定为儿童的节日。

一、儿童节祝贺语

儿童节祝贺语：率真可爱

儿童节祝贺语：望女成凤　望子成龙

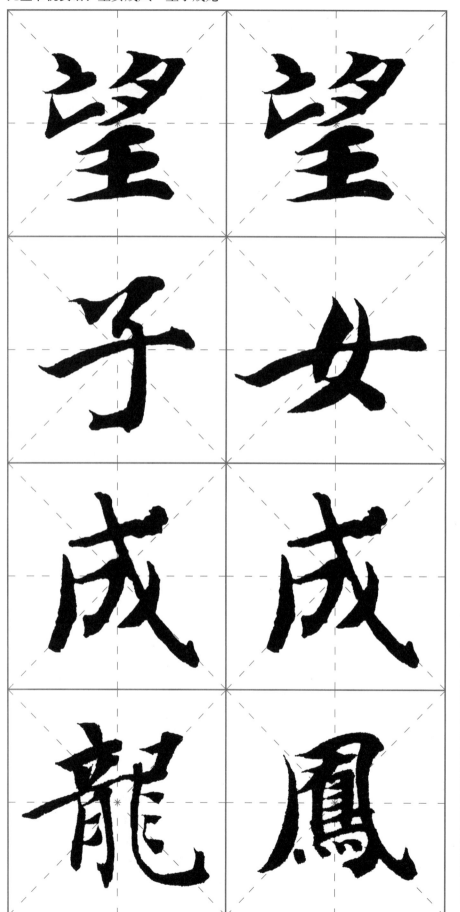

幅式参考

望子成龍

沈蕾书於隐逸斋

条幅

儿童节祝贺语：望女成凤　望子成龙

幅式参考

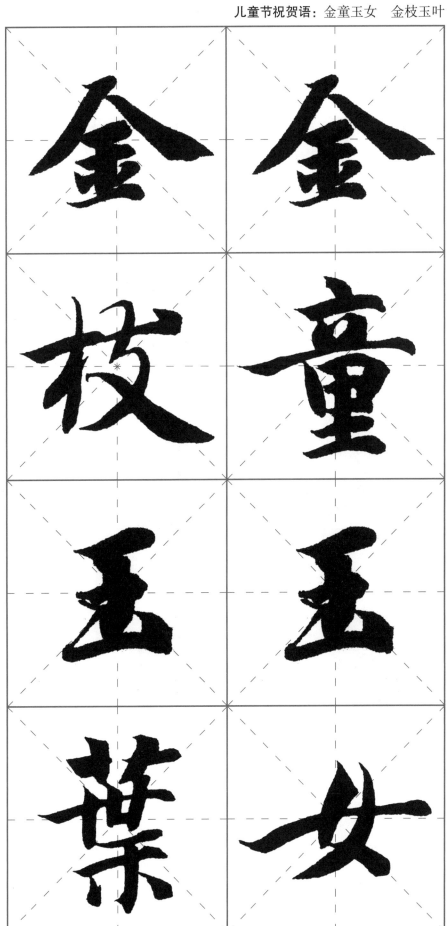

条幅

二、儿童节经典对联

儿童节经典对联：年少宏图远　人小志气高

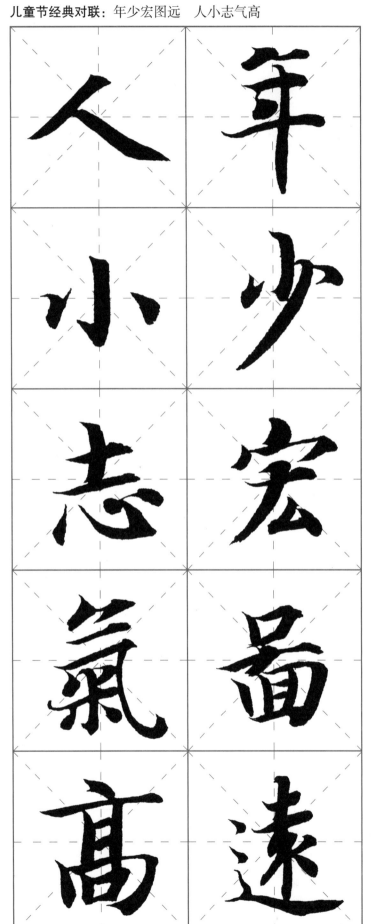

儿童节经典对联：年少宏图远　人小志气高

幅式参考

对联

幅式参考

未来小主人

沈蕾书于隐逸斋

祖国新花朵

祖国新花朵

未来小主人

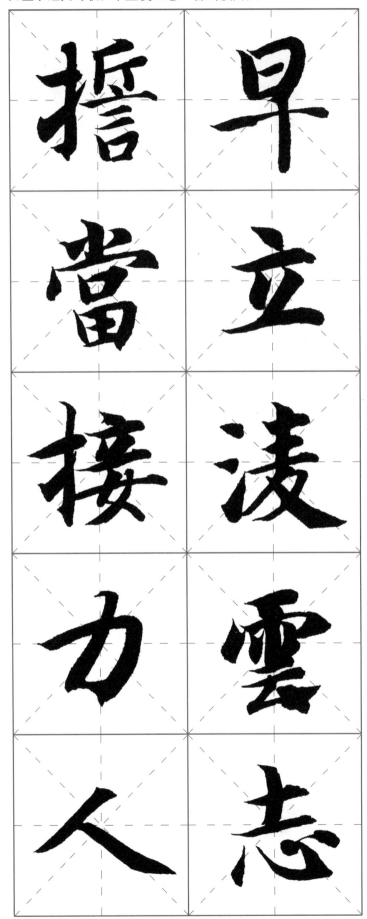

誓当接力人

早立凌云志

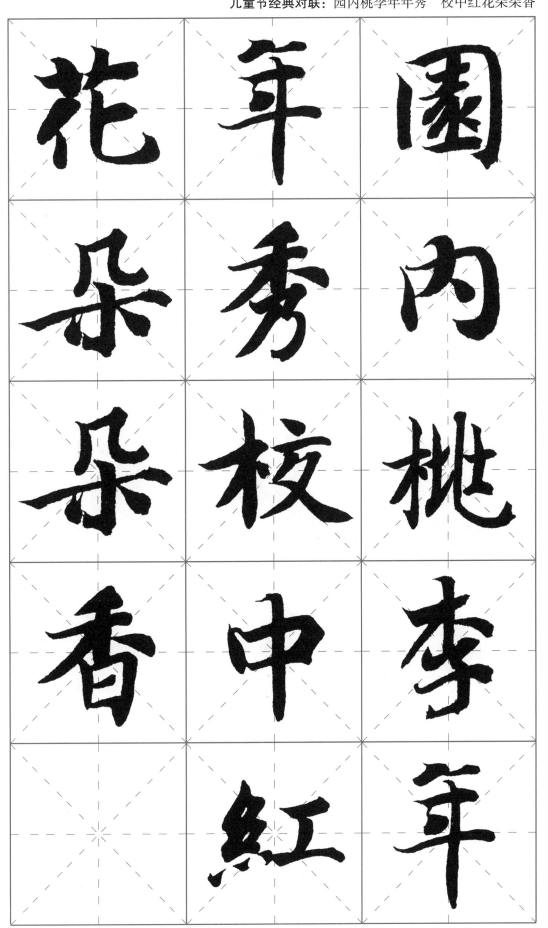

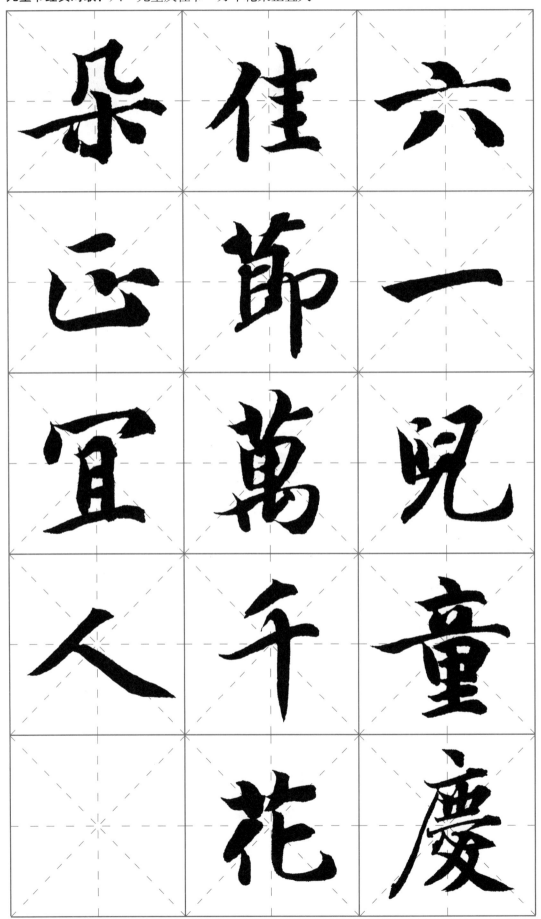

六一儿童庆佳节
万千花朵正宜人

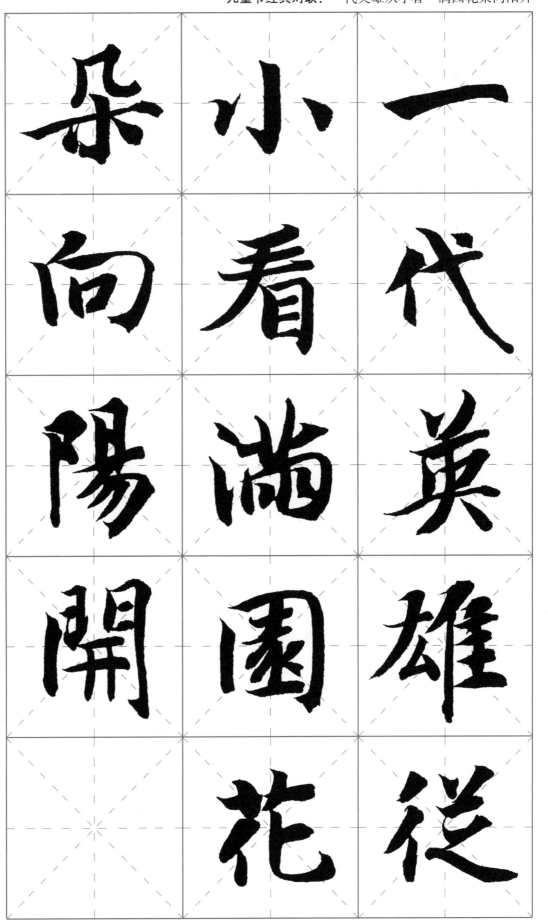

三、儿童节经典古诗词

儿童节经典古诗词：唐－施肩吾《幼女词》

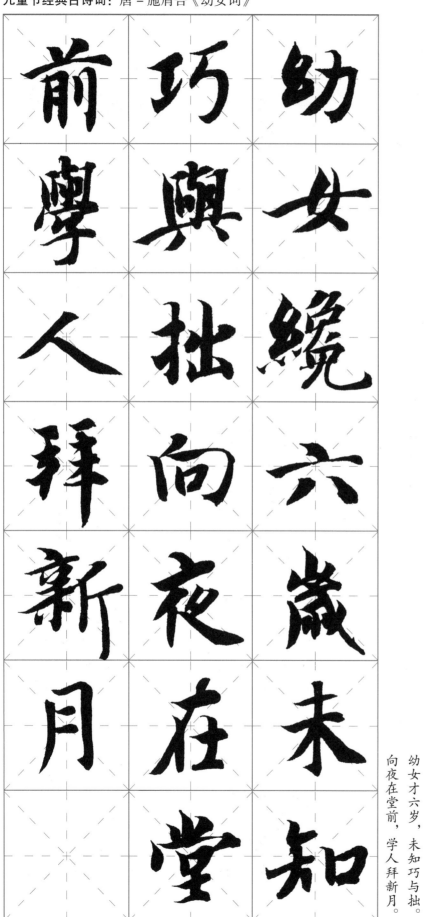

儿童节经典古诗词：唐－施肩吾《幼女词》

幅式参考

幼女绕六岁未知巧与拙
向夜在堂前学人拜新月
沈菡书于隐逸斋

幼女才六岁，未知巧与拙。
向夜在堂前，学人拜新月。

条幅

42

小時不識月呼作

白玉盤又疑瑤臺

鏡飛在青雲端

幅式参考

又疑瑤臺鏡飛在青雲端
小時不識月呼作白玉盤
沈蕭書於隱逸齋

条幅

小时不识月，呼作白玉盘。
又疑瑶台镜，飞在青云端。

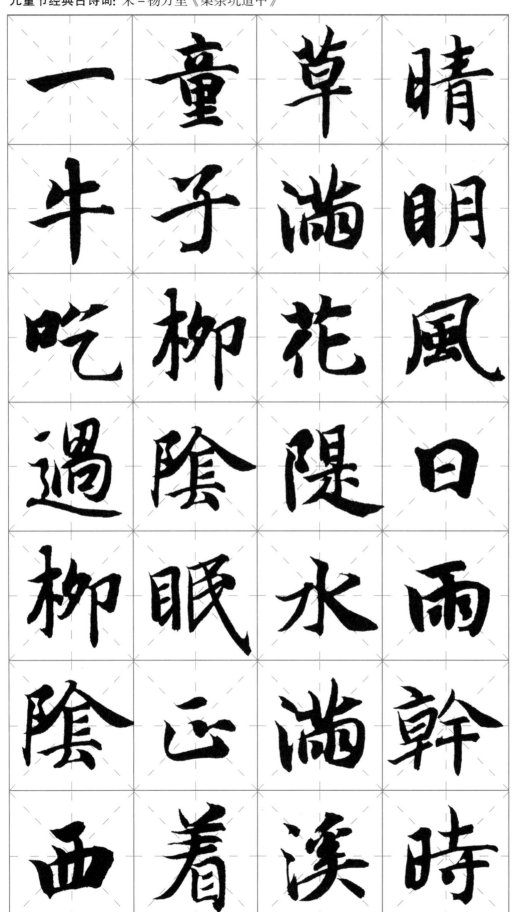

一牛吃過柳陰西

童子柳陰眠正着

草滿花隄水滿溪

晴明風日雨幹時

晴明风日雨干时，草满花堤水满溪。
童子柳阴眠正着，一牛吃过柳阴西。

籬外誰家不繫船

春風吹入釣魚灣

小童疑是有村客

急向柴門去却關

籬外誰家不繫船，
春風吹入釣魚灣。
小童疑是有村客，
急向柴門去却關。

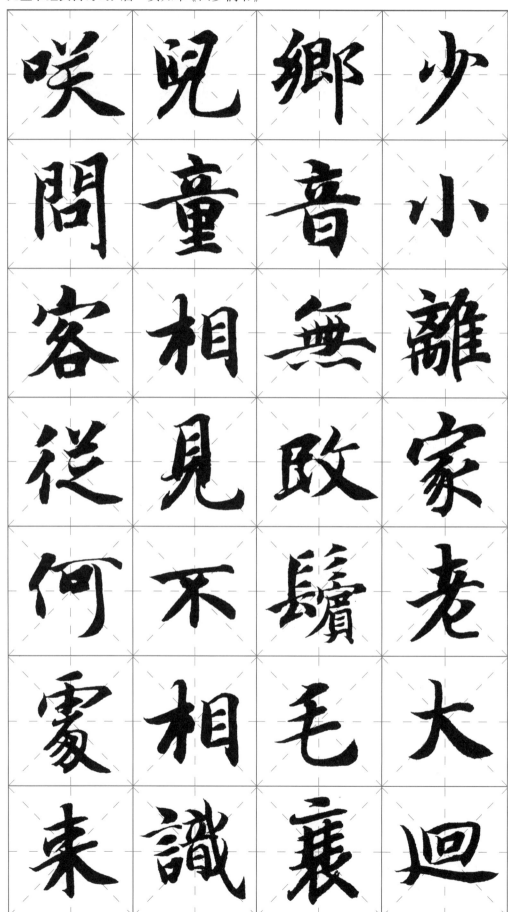

少小离家老大回，乡音无改鬓毛衰。

儿童相见不相识，笑问客从何处来。

籬	樹	兒	飛
落	頭	童	入
疏	花	急	菜
疏	落	走	花
一	未	追	無
徑	成	黃	處
深	陰	蝶	尋

儿童急走追黄蝶，飞入菜花无处寻。

篱落疏疏一径深，树头花落未成阴。

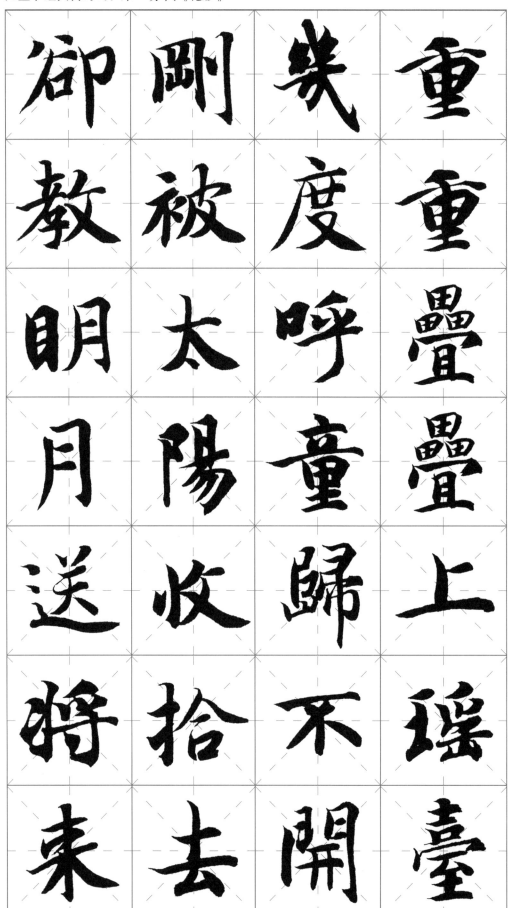

重 几 刚 御

重 度 被 教

疊 呼 太 明

疊 童 陽 月

上 歸 收 送

瑤 不 拾 将

臺 開 去 来

重重叠叠上瑶台，几度呼童归不开。
刚被太阳收拾去，却教明月送将来。

中秋节

　　中秋节，是"中国民间四大传统节日"之一，又称月夕、秋节、仲秋节、八月节、八月会、追月节、玩月节、拜月节、女儿节或团圆节，时间是在农历八月十五；因其恰值三秋之半，所以称为"中秋"，也有些地方将中秋节定在八月十六。

　　中秋节始于唐朝初年，盛行于宋朝，至明清时，已成为与春节齐名的中国传统节日。受中华文化的影响，中秋节也是海外华人华侨的传统节日。自 2008 年起中秋节被列为国家法定节假日。

　　中秋节自古便有祭月、赏月、拜月、吃月饼、赏桂花、饮桂花酒等习俗，流传至今，经久不息。中秋节以月之圆兆人之团圆，为寄托思念故乡，思念亲人之情，祈盼丰收、幸福，成为丰富多彩、弥足珍贵的文化遗产。

　　2006 年 5 月 20 日，国务院将之列入首批"国家级非物质文化遗产名录"。

一、中秋节祝贺语

中秋节祝贺语：花好月圆

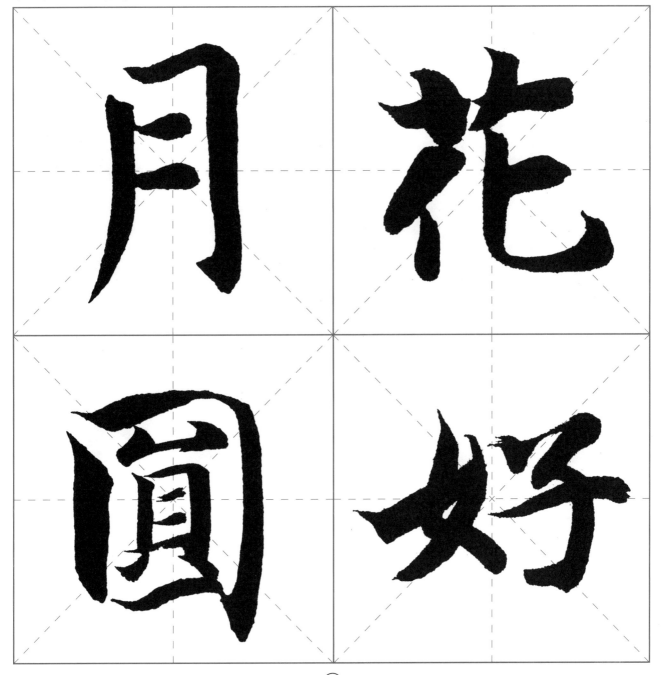

春　風

花　清

秋　月

月　朗

春花秋月

沈尹書於隐逸齋

条幅

幅式参考

風情月意

沈葊書於隱逸齋

条幅

中秋节经典对联：尘中人自老　天际月常明

中秋节经典对联：尘中人自老　天际月常明

幅式参考

天際月常明　沈嵩書於隱逸齋

尘中人自老

对联

中天一轮满

幅式参考

秋野万里香
沈蕙书于隐逸斋

中天一轮满

中
天
一
轮
满

秋
野
万
里
香

幅式参考

对联

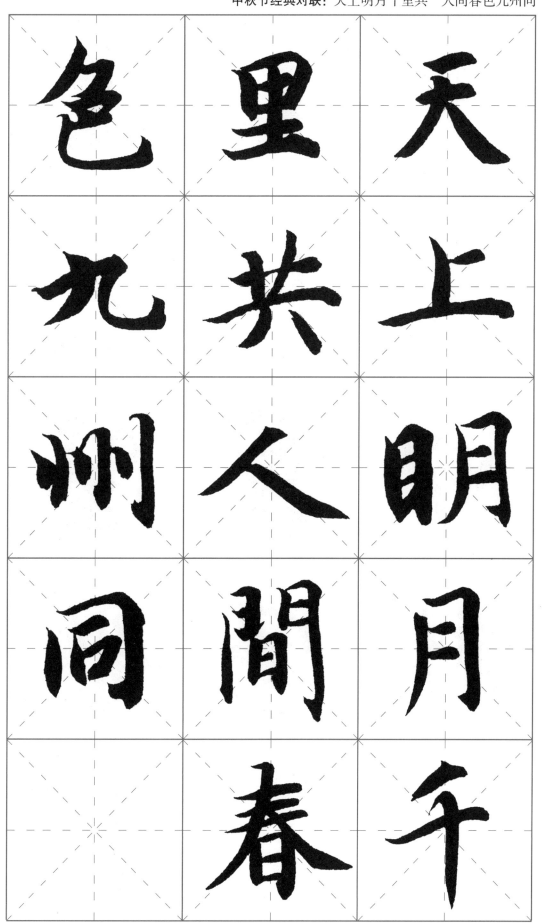

色　里　天

九　共　上

州　人　明

同　间　月

　　春　千

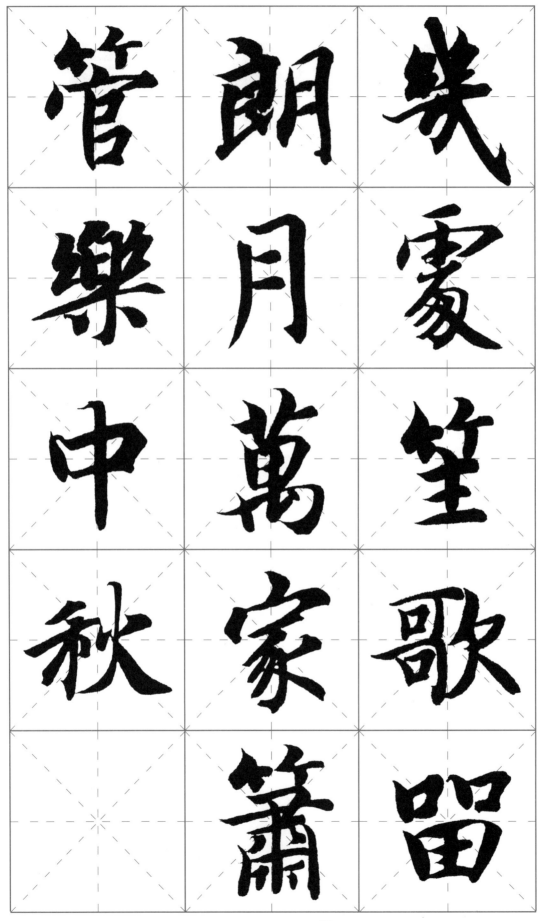

管	朗	幾
樂	月	處
中	萬	笙
秋	家	歌
	簫	留

常	良	春
思	友	風
故	秋	来
鄉	月	時
	明	宜
	處	會

三、中秋节经典古诗词

中秋节经典古诗词：唐 – 司空图《中秋》

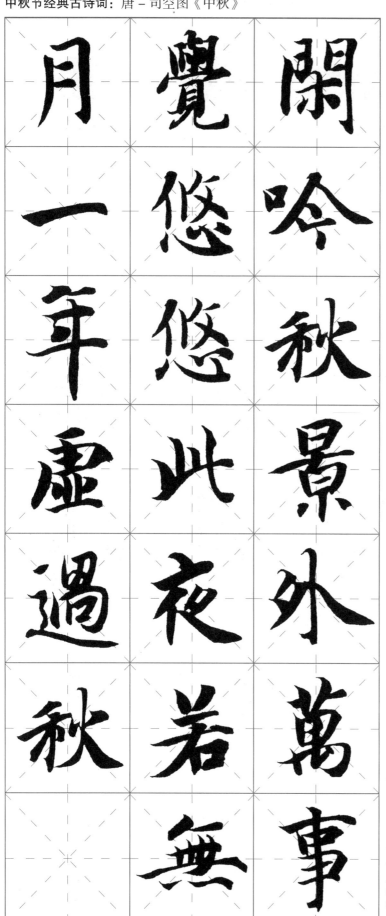

中秋节经典古诗词：唐 – 司空图《中秋》

闲吟秋景外，万事觉悠悠。

此夜若无月，一年虚过秋。

閑吟秋景外萬事覺悠悠
此夜若無月一年虛過秋
沈蜀書於隱悠齋

条幅

幅式参考

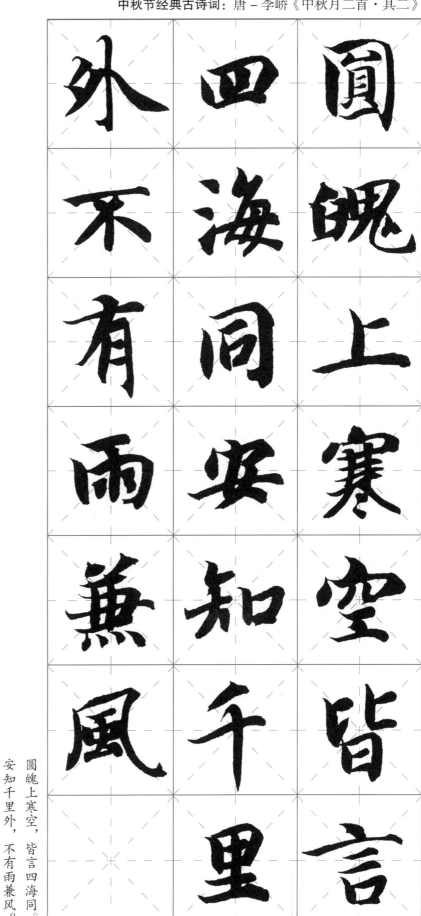

圆魄上寒空，皆言四海同。
安知千里外，不有雨兼风？

条幅

桂	天	萬	目
枝	上	道	窮
撑	若	虹	淮
損	無	光	海
向	修	育	滿
西	月	蚌	如
輪	户	珍	銀

目窮淮海滿如銀，萬道虹光育蚌珍。
天上若無修月户，桂枝撑損向西輪。

昔年八月十五夜

曲江池畔杏园边

今年八月十五夜

湓浦沙头水馆前

昔年八月十五夜，曲江池畔杏园边。
今年八月十五夜，湓浦沙头水馆前。

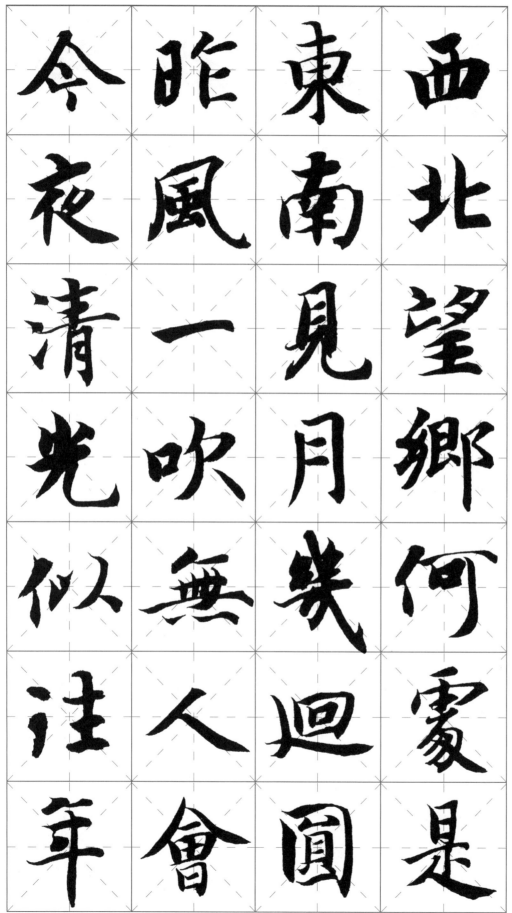

今夜清光似往年
昨风一吹无人会
东南见月几回圆
西北望乡何处是

掠 寒 不 明
夜 宫 如 月
深 殿 人 到
休 正 约 今
更 云 想 宵
唤 梳 见 长
笙 风 广 是

明月到今宵，长是不如人约。想见广寒宫殿，正云梳风掠。夜深休更唤笙

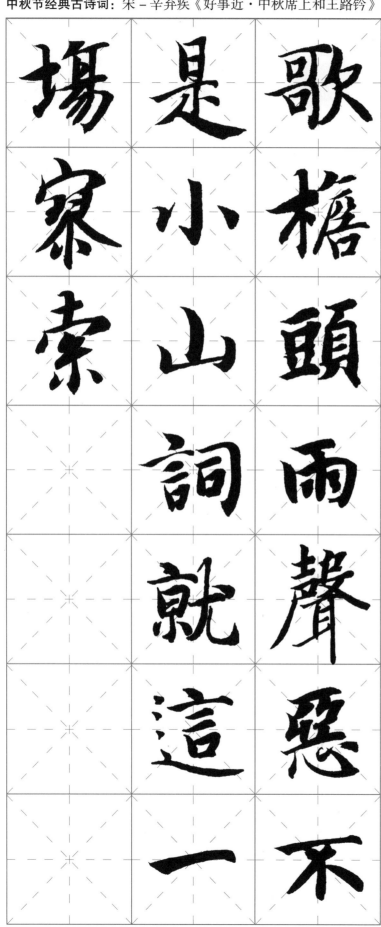

歌，檐头雨声恶。不是小山词就，这一场寥索。

国庆节

　　中华人民共和国国庆节又称"十一节""国庆日""中国国庆节"。1949年10月1日，中华人民共和国中央人民政府成立典礼，即开国盛典，在北京天安门广场隆重举行。中央人民政府宣布自1950年起，以每年的10月1日，为中华人民共和国宣告成立的日子，即"国庆日"。

　　中华人民共和国国庆节是国家的一种象征，是伴随着新中国的成立而出现的，显得尤为重要。它成为一个独立国家的标志，反映我国的国体和政体。国庆节是一种新的、全民性的节日形式，承载了反映我们这个国家、民族的凝聚力的功能。同时国庆日上的大规模庆典活动，也是政府动员与号召力的具体体现。"显示国家力量、增强国民信心""体现凝聚力""发挥号召力"是国庆庆典的三个基本特征。

一、国庆节祝贺语

国庆节祝贺语：举国欢庆

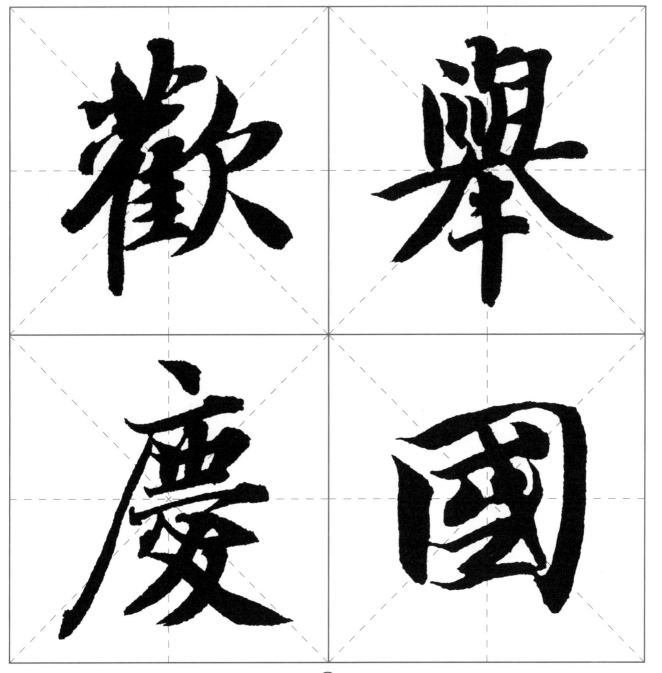

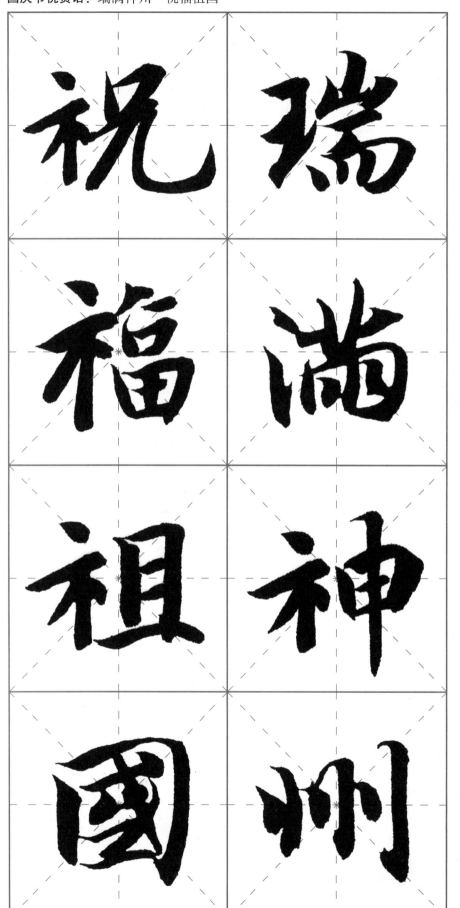

幅式参考

瑞满神州

沈鬺书於隱然齋

条幅

幅式参考

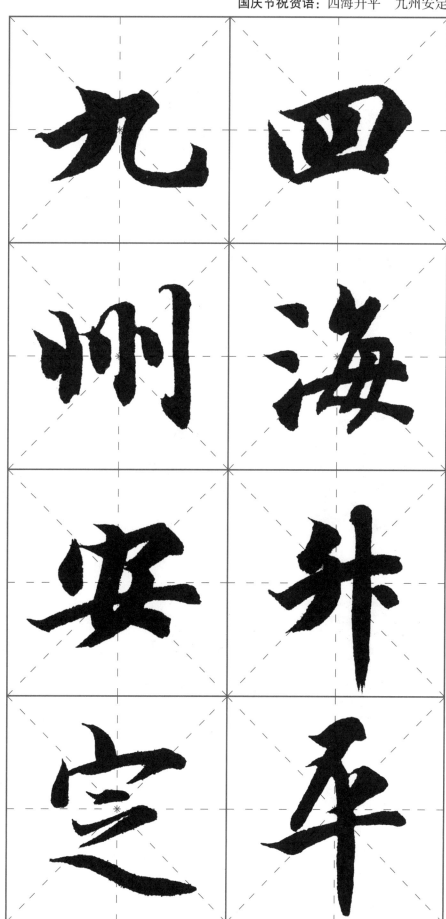

九州安定
沈蔚书於隐逸斋

条幅

二、国庆节经典对联

国庆节经典对联：国富声威远　家和福气多

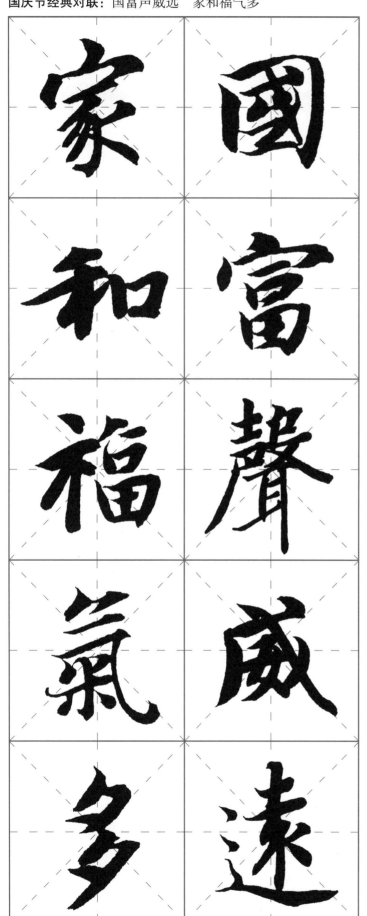

国庆节经典对联：国富声威远　家和福气多

幅式参考

对联

神州扬正气

大地荡春风

幅式参考

大地荡春风

神州扬正气

沈菡书于隐逸斋

对联

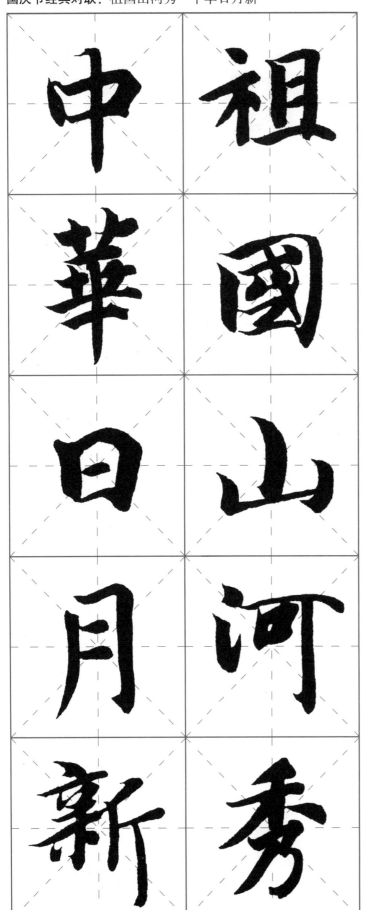

幅式参考

中华日月新　沈蕃书于隐逸斋

祖国山河秀

对联

喜	吉	國
借	語	起
春	笑	宏
風	看	圖
傳	祖	

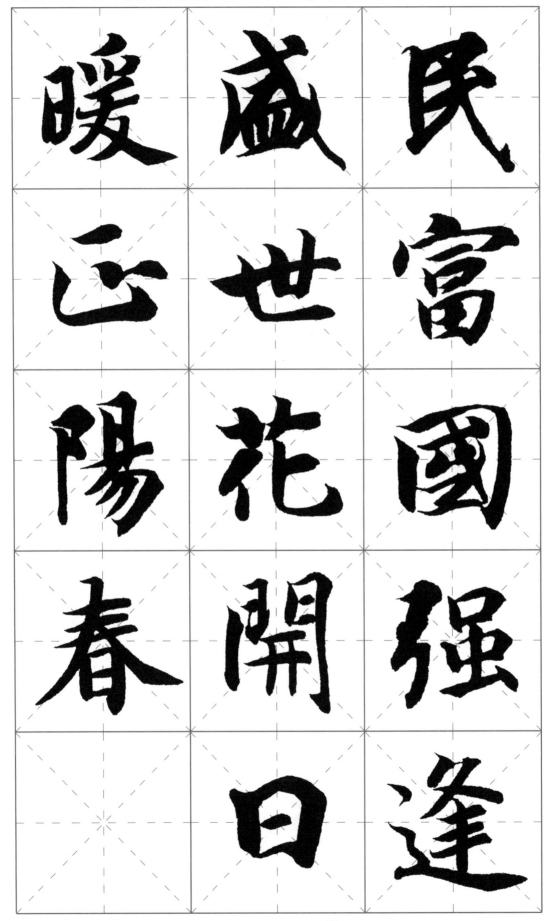

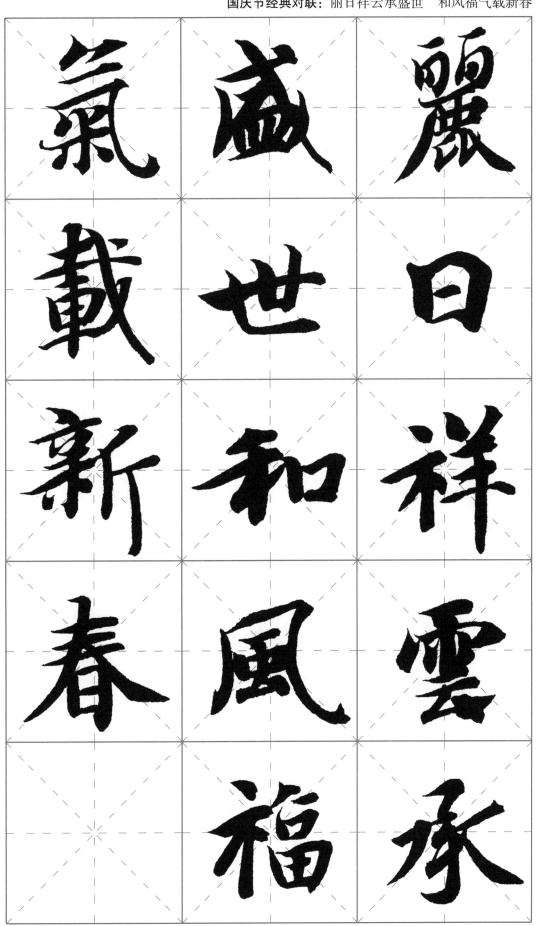

氣 盛 麗
載 世 日
新 和 祥
春 風 雲
　 福 承

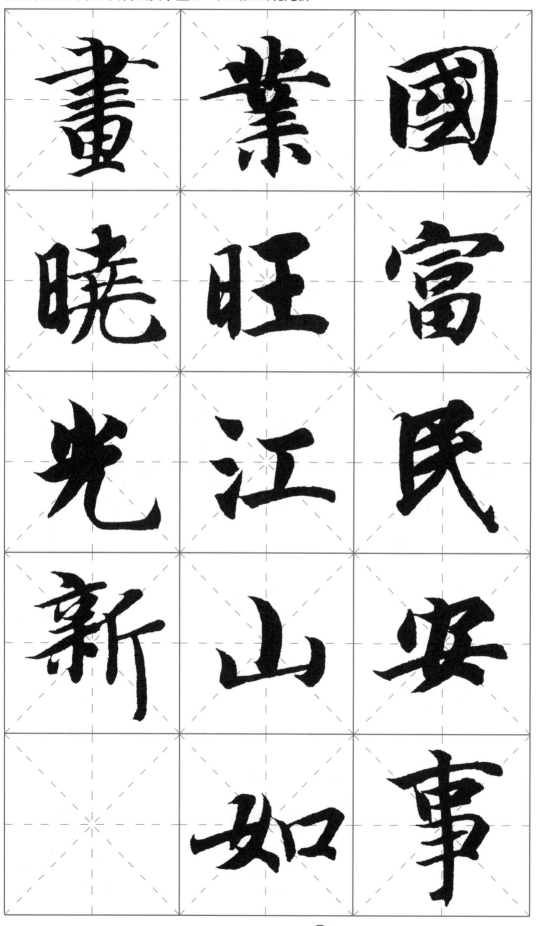

幅式参考

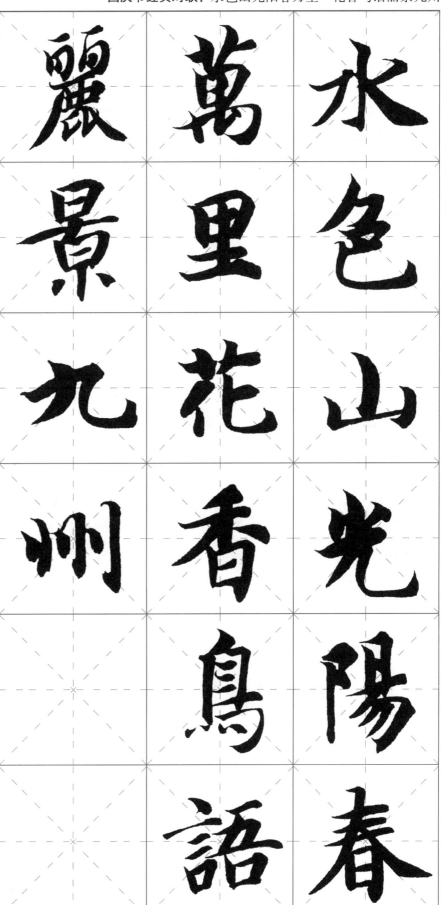

水色山光阳春萬里
花香鳥語麗景九州
沈菌書於陰逸齋

条幅

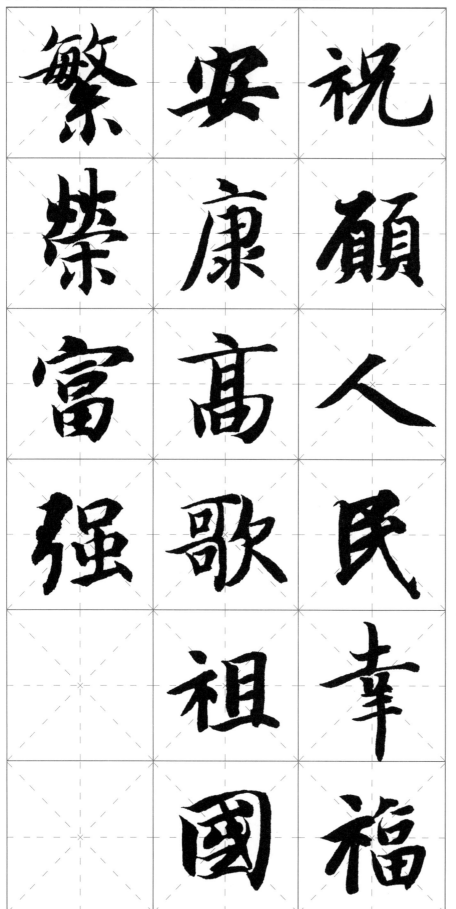

繁荣富强
安康高歌祖国
祝愿人民幸福

幅式参考

祝愿人民幸福安康　高歌祖国繁荣富强　沈萧书于隐逸斋

条幅

重阳节

　　重阳节，为每年的农历九月初九。《易经》中把"九"定为阳数，九月九日，两九相重，所以称为"重阳"；因日与月都逢九，所以又称为"重九"。"九九归真，一元肇始"，古人认为九九重阳是吉祥的日子。古时民间在重阳节有登高祈福、秋游赏菊、佩插茱萸、祭神祭祖及饮宴求寿等习俗，传承至今，又添加了敬老等内涵。"登高赏秋"与"感恩敬老"是当今重阳节日活动的两大重要主题，民俗观念中"九"在数字中是最大数，有长久长寿的含意，寄托着人们对老人健康长寿的祝福。1989年，农历九月九日被定为"敬老节"。

　　据史料考证，重阳节的源头，可追溯到远古时代。《吕氏春秋·季秋纪》记载，古人在九月农作物丰收之时祭飨天帝、祭祖，以谢天帝、祖先的恩德。这是重阳节作为秋季丰收祭祀活动而存在的原始形式。"重阳节"的名称最早见于三国时代；至魏晋时，节日气氛渐浓，有了赏菊、饮酒的习俗，文人墨客多有吟咏；到了唐代被列为国家认定的节日，此后历朝历代沿袭至今。

　　2006年5月20日，重阳节被国务院列入首批"国家级非物质文化遗产名录"。

一、重阳节祝贺语

重阳节祝贺语：人寿花香

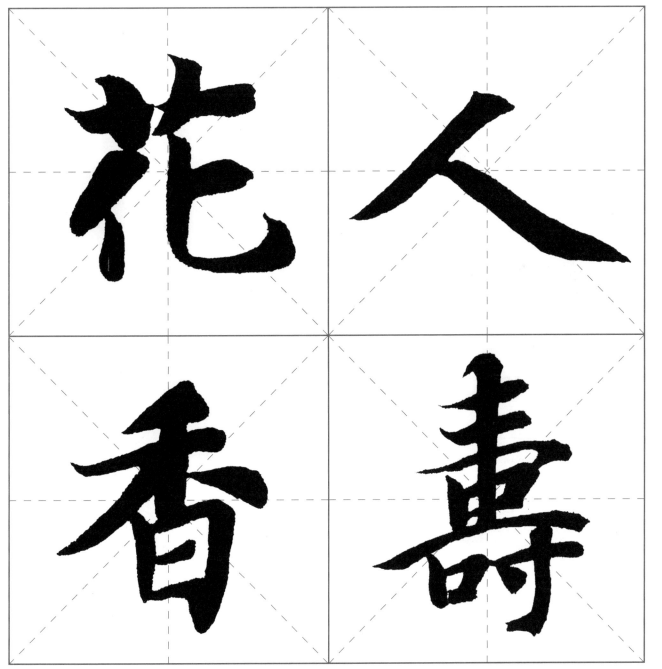

老当
老马
益壮
识途

幅式参考

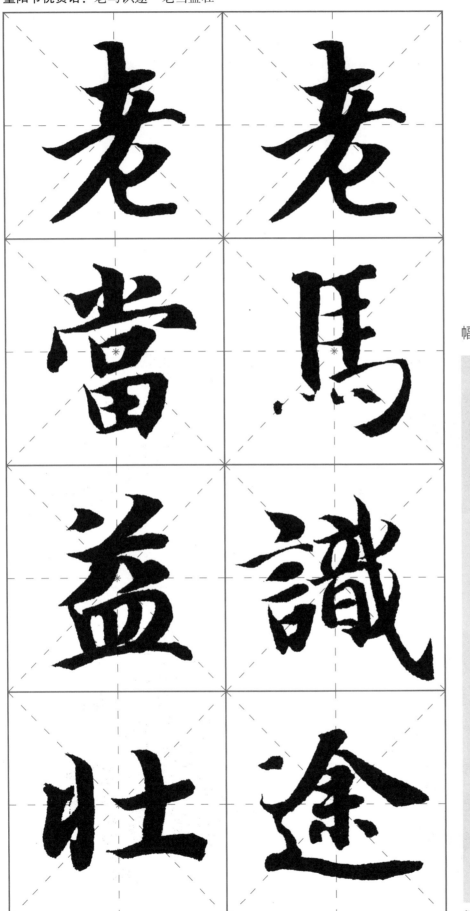

老馬識途

沈蓄書於隐逸齋

条幅

幅式参考

皓首雄心

沈蜀书于隐逸斋

老樹新花

皓首雄心

条幅

重阳节经典对联： 黄花如有约　秋雨即时开

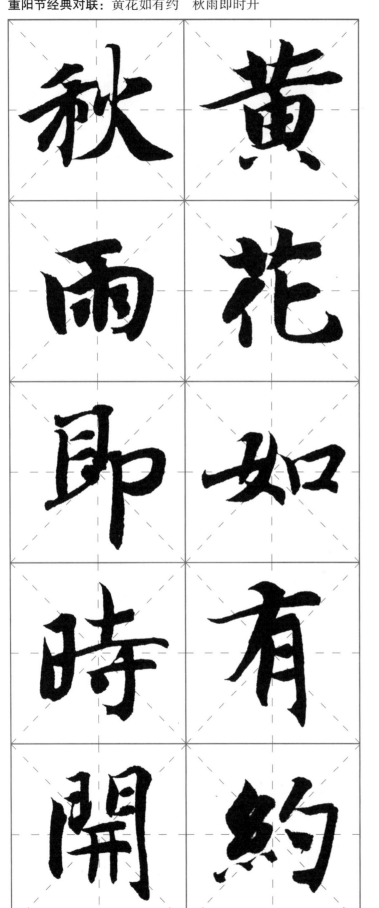

重阳节经典对联： 黄花如有约　秋雨即时开

幅式参考

秋雨即时开　沈蒂书于隐逸斋

黄花如有约

对联

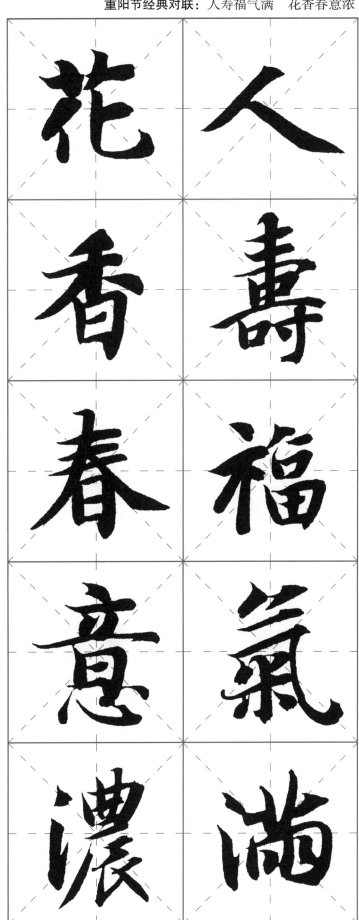

幅式参考

沈菊书于隐逸斋

花香春意浓

人寿福气满

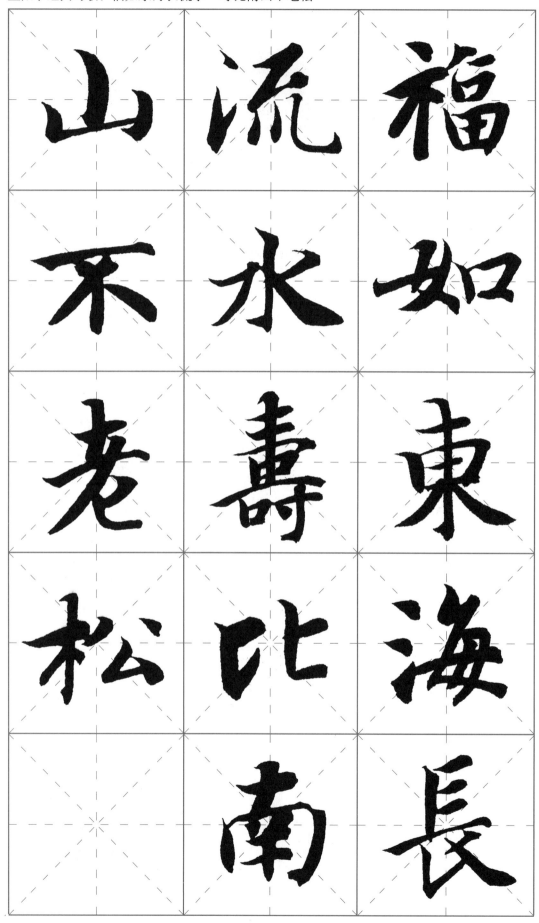

山　流　福

不　水　如

老　壽　東

松　比　海

　　南　長

賢　春　木

美　色　榮

德　子　花

風　寿　綻

　　孫　新

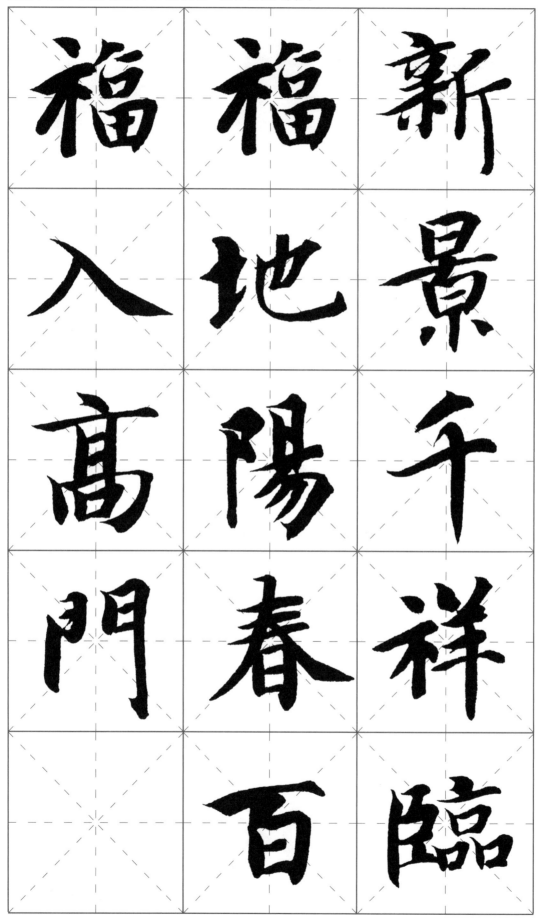

福　福　新
入　地　景
高　陽　千
門　春　祥
　　百　臨

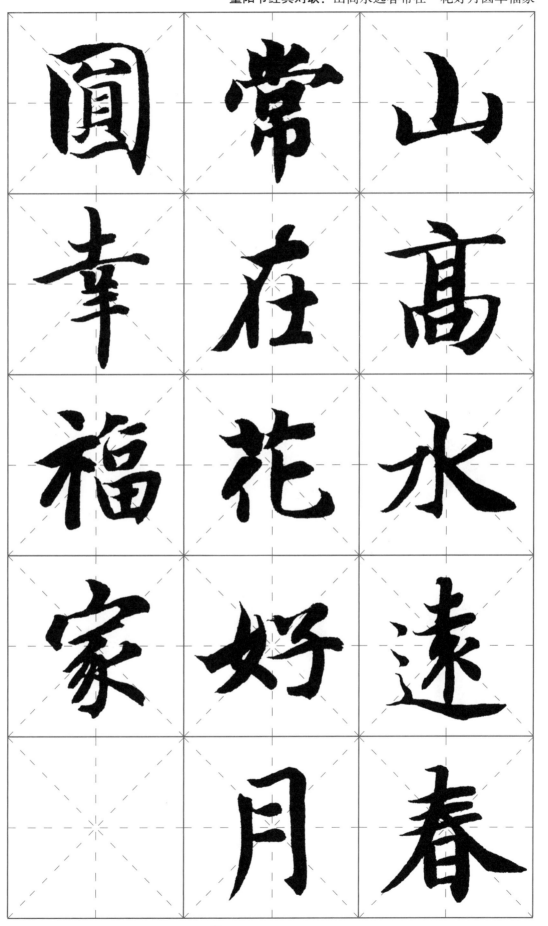

圆　常　山
幸　在　高
福　花　水
家　好　远
　　月　春

三、重阳节经典古诗词

重阳节经典古诗词：南北朝 – 江总《长安九日诗》

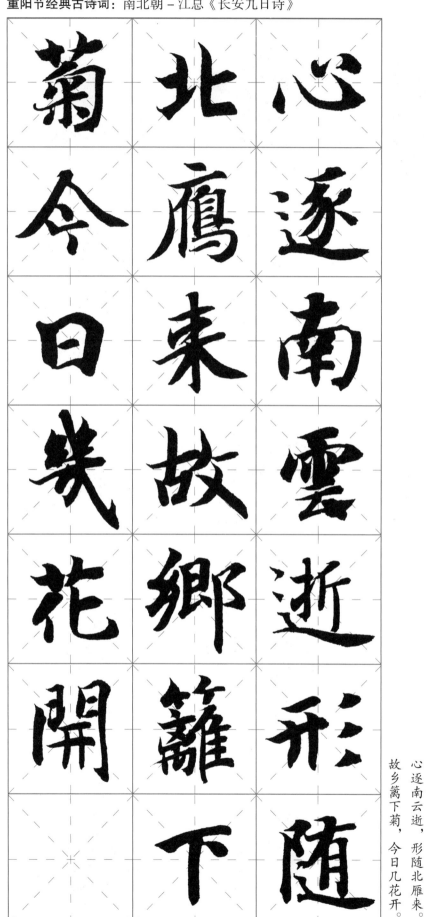

菊今日几花开

北鹰来故乡籬下

心逐南云逝形随

幅式参考

心逐南雲逝形随北鷹来
故鄉籬下菊今日幾花開
沈菊書於隨然齋

心逐南云逝，
形随北雁来。
故乡篱下菊，
今日几花开。

条幅

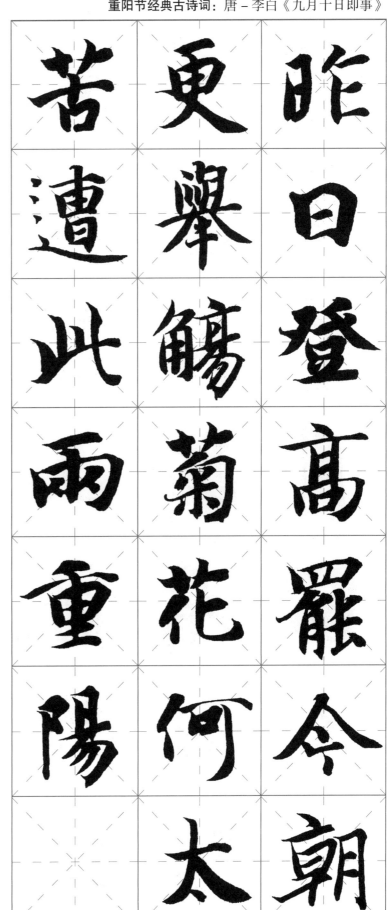

昨日登高罢
更举觞
苦遭此两菊花何重阳

幅式参考

菊花何太苦遭此两重阳
昨日登高罢今朝更举觞

沈蓾书於隐逸斋

昨日登高罢，今朝更举觞。
菊花何太苦，遭此两重阳？

条幅

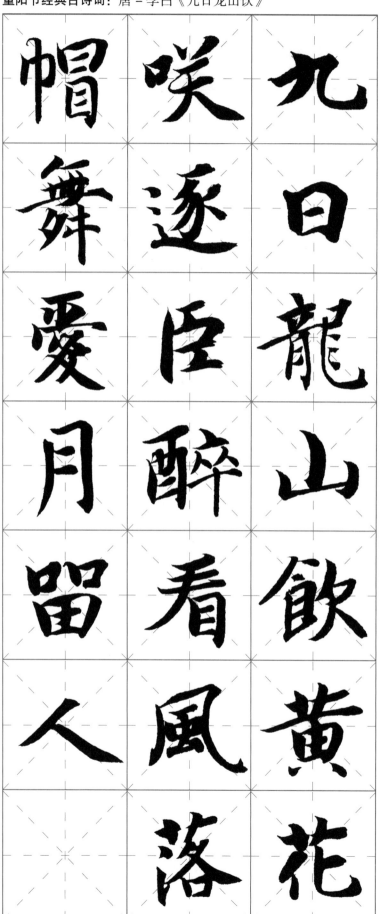

帽舞爱月留人

唉逐臣醉看风落

九日龍山飲黄花

九日龙山饮，黄花笑逐臣。
醉看风落帽，舞爱月留人。

幅式参考

醉看風落帽舞愛月留人

九日龍山飲黄花唉逐臣

沈鬲書於隱逸齋

条幅

萬	他	歸	九
里	鄉	心	月
同	共	歸	九
悲	酌	望	日
鴻	金	積	眺
鴈	花	風	山
天	酒	煙	川

九月九日眺山川，

他乡共酌金花酒，

归心归望积风烟。

万里同悲鸿雁天。

鴻鴈那從北地来　人情已厭南中苦　他席他乡送客杯　九月九日望乡臺

九月九日望乡台，他席他乡送客杯。
人情已厌南中苦，鸿雁那从北地来。

重阳午节经典古诗词：唐－王勃《蜀中九日》

三 载 重 阳 菊 开 时

不 在 家 何 期 今 日

酒 忽 对 故 园 花 野

旷 云 连 树 天 寒 鸩

三载重阳菊，开时不在家。何期今日酒，忽对故园花。野旷云连树，天寒雁

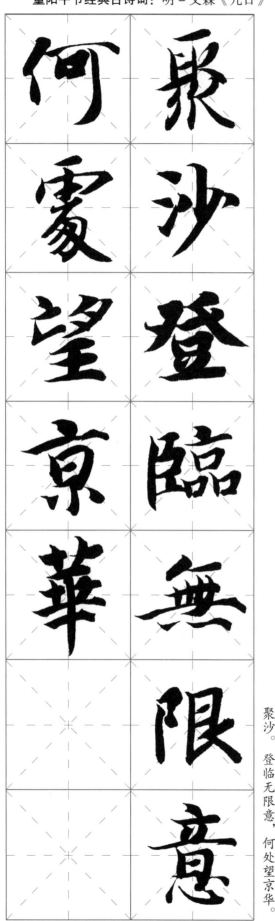

聚沙。登临无限意，何处望京华。

幅式参考

三載重陽菊開時不在家何期令日酒
忽對故園花野曠雲連樹天寒鷹聚沙
登臨無限意何處望京華

沈蜀書於陶迄齋

条幅